鑽石行動

U0037168

約翰・塔利
John Tully

1923年生於英國，十五歲時離開學校並在一家地方報社跑社會新聞。後來，他也替電台和電視台製作兒童節目。目前為出版社撰寫兒童故事，在英、法兩國出版。

阿瑟・羅賓
Arthur Robins

1944年生於英國，藝術學院畢業後，成為插圖畫家。今天，他為法國國內外報刊畫很多插畫，並把一些電視節目改編為兒童書刊。

文庫出版公司擁有本系列圖書之臺
灣、香港、中國大陸地區之中文版權，本書圖文未經同
意，不得以任何形式轉載、翻印。

©Bayard Éditions, 1995
Bayard Éditions est une marque
du Département Livre de Bayard Presse

鑽石行動

文庫出版

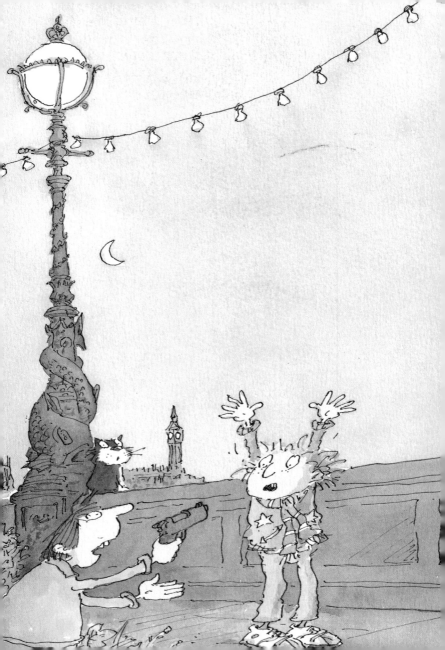

奇　　遇

　　那天晚上，我太晚回家了，沿著倫敦的河堤匆忙地走著。當我繞過通向阿爾貝橋廣場中心的公園時，一個男孩從矮樹叢中走出來，對我喊著：

　　「把手舉起來！」

　　他的手槍雖然看起來像是眞的，但我立即發現那是玩具槍，由於這類產品非常逼眞，所以已經被政府禁止在商店裡出售。

　　「你有錢嗎？快給我！」

　　他講話的口音很特別，除了美國腔之外，還夾

雜著一些特別的腔調。他向我要錢？我覺得好笑，這實在是很滑稽的想法。

「這支槍已經上膛了！」他邊說邊把槍口指著我的肋骨。

他不應該手拿著武器太靠近一個人，這樣自己會被抓住的。有一次一位教官到學校裡來，為我們做防衛示範時，曾特別強調這一點。

我服從他的要求，舉起雙手，說：

「請不要開槍！」

他看我順從他的意思，便鬆懈了下來。而我，則繼續藉講話來吸引他的注意力。

「我沒有錢，但我能做的是……」

說時遲那時快，我的左臂一放下來，就猛擊他的手腕，再用膝蓋撞他的下陰部，手槍從他的手中掉了下來，我趕緊趁機把槍抓住，然後說：

「你好，很高興認識你。」

我飛快地跑到橋上，把槍放在口袋裡，想到可以用這支槍去嚇唬我那幾個朋友，心中便暗暗竊喜。這時，我聽到背後有腳步聲，等到我跑到橋的

另一邊時，才停下來轉身一看，原來是他。

「你還要幹什麼？」

他看起來很慌亂。

「我完了！這城市我不熟，也沒有地方去，這裡的馬路很複雜，和巴黎、紐約都不一樣。」

巴黎！對了！他講了一口法國腔調的美語。

「你住哪裡？」

「我父親在公園路有一幢房子。但是我不喜歡回到那兒去，所以才逃出來的。」

「公園路」這幾個字在我聽來，猶如柔和的鈴鐺聲。要住進那個區，必須很有錢才行。你把鈔票從地上堆到天花板，剛好可以付一個月的房租。他的爸爸一定非常有錢！而且他又是離家出走的！如果帶他回去，說不定可以得到一小筆賞金呢！

於是我問：「你叫什麼名字？」

「文生。」

他為了要讓我聽懂，用英語回答。

「我叫強尼。如果你願意，今晚可以到我家過夜。」

我希望明天送他回家時，他爸爸會表現得很慷慨……

他和我一起快步走回家時，說：

「我要告訴你，關於手槍的事……如果你要放在口袋裡，最好先關掉保險。」

我站著不動，凝視著他。

「關保險？」

他點點頭說：

「槍已經上膛了，是真的子彈。」

我像拿一包炸藥那樣地把武器從我口袋裡掏出來，如果剛才我的動作不夠快，或是他的手指觸動扳機的話……

我說：「瞧，我把它還給你！」

我很快地把槍放在他的手裡。

當我與文生回到家中時，我的叔叔弗雷德和嬸嬸埃德娜已經上床睡覺了。他們大概會聽到我們進門的聲音，但我不在乎，因為房子是我母親留給我

的，如果我把一個可憐的離家出走的人（像這次是一個有錢人家的小孩）帶回家去，是不需要作任何解釋的。

　　我把被子放在沙發床上。埃德娜嬸嬸總是在起居室擺好沙發床，準備接待臨時來的客人。我給他送了咖啡和奶油、果醬麵包。他的胃口很好，當他全都吃了下去之後，看起來有些失魂落魄，但我不想讓他馬上睡覺，於是接著說：

　　「好吧！現在你可以告訴我實情了吧！」

　　接著，他開始講他的故事。

　　由於他的父親儒勒・康斯坦忙著賺錢，經常不在家，因此，文生小時候並不常見到父親。但是文生並不因此而難過，因為他和媽媽在一起很幸福。直到兩年前的一天，他的母親突然去世，文生悲痛欲絕，儒勒不知道應該怎麼照顧這個孩子，便把他從法國帶到美國。由於當時儒勒在美國賺了大錢，因而在紐約大約待了兩年，所以文生講的是美式英語。

　　六個月前，儒勒和一個叫琳達的女人結了婚。

對文生來說，她真是個「毒女人」，一句法語也不
會講，也不想學。儒勒又任由她把文生熟悉的傭人
都趕走，換上一些純美國血統的班底。

這個新班底中，有一個叫德克的人，原來是足
球運動員，身材很魁梧，力氣也很大。每當文生有
越軌的行為，德克就負責管教他，德克常在他鼻子
底下揮舞著大拳頭，讓他記取教訓。德克是一個二
十五歲的年輕人，年紀只有儒勒的一半大，文生那

時就懷疑他和「毒女人」之間有曖昧關係，所以才可以在這個家肆無忌憚地興風作浪。

　　事情發生前的一個多月，儒勒決定在倫敦開設辦事處，以便再賺更多的錢，因此在公園路買了這幢房子，讓「毒女人」、文生、德克和領班廚師都住進去。

　　文生說：「我想她和德克是想把我甩開。」

　　「把你甩開？你在說什麼呢？」

　　「我想他們要把我趕走，使我不能繼承爸爸的財產，好讓『毒女人』吞下所有的財產，這正是她和我父親結婚的原因。」

　　這件事令我不寒而慄，這孩子的遭遇也讓我難受，這當然是很不好的事，當你開始同情別人時，就不忍欺負他們了。

　　「你是因為害怕而出走的嗎？」

　　文生點點頭，說：「搬到倫敦之後，我就無法再待下去了。」

　　文生還告訴我在抵達倫敦後，「毒女人」如何大肆結交「英國上層社會」。

那天下午，她接待一個叫魯米奇的夫人，要求文生待在自己的房間裡看電視，但過了一會兒，文生跑到父親的房間裡去拿一本書。

他看到「毒女人」和魯米奇夫人在隔壁房間，而牆上有一個小保險箱，保險箱的門開著。

「毒女人」的脖子上戴著一條有鑽石和一連串磨光的圓弧大寶石項鍊，項鍊發出各種晶瑩美麗的光彩，像交通號誌一樣明亮異常。

「這項鍊眞是美極了！」夫人彬彬有禮地說。

「的確很漂亮！」「毒女人」用只對顯貴說的甜蜜嗓音承認。

「這是儒勒在我們結婚時送給我的。」

「騙人！」文生邊喊邊向她衝去，想要從她手裡奪過項鍊。

「這串項鍊是我媽媽臨終前給我的。」

「毒女人」轉身面向他尖聲喊道：

「沒有，根本沒有這回事！這串項鍊是我的，不是你的，你永遠也無法證明這件事，因爲你親愛的媽媽太傻了，她沒有留下遺囑！」

文生氣憤地一巴掌打在「毒女人」的臉頰上。

「嚇死人了！」魯米奇夫人嘀咕說。

「毒女人」吼了起來，喊得更響：

「德克！」

文生推開客人，朝房門奔去，恰好站在德克的面前。

「毒女人」喊道：「把他抓起來！他瘋了！」

這時，有一隻大手重重地打在文生的脖子上。幾分鐘後，項鍊重新回到保險箱裡，魯米奇夫人也溜了，文生被德克的龐大體積制伏了，只好乖乖地回到房裡，門檻裡面站著狂怒的「毒女人」。

「你們想怎麼做就怎麼做！我不在乎！」文生向他們喊道。

當德克舉起拳頭，準備痛打他一頓時，「毒女人」尖聲喊道：

「不要！別碰他，我有更好的主意。」

他們走了出去，從外面把門反鎖。文生覺得很害怕，在「毒女人」說完話之後，他相信有一段苦日子要熬了。

約六點鐘時，德克給他送來食物，沒有說一句話，又把門重新鎖上。他再來時，天色已經黑了。

「我要和爸爸說話。」文生說。

德克皮笑肉不笑地說：

「康斯坦夫婦出去吃飯，而且其他傭人也放假了。」

文生知道屋子裡只有他和德克，他想要向大門衝去，卻被一隻有力的大手抓住胳膊，使他動彈不得。

德克二話不說，就把文生從樓梯上拖了下來，一直拖到屋子的最底層，然後沿著通道走到安裝保險絲盒和放置一批電器器材的壁櫃邊。文生竭力掙扎，拳打腳踢，但仍被德克扔到壁櫃裡頭，然後，德克把門關上。雖然門沒有鎖，但因為沒有門把，所以無法從裡面往外開。

文生陷入一片漆黑中，開始大吼大叫，用拳頭敲門，接著就氣喘吁吁，疲倦得動彈不了了，壁櫃裡越來越熱，呼吸愈來愈困難。突然間，他了解為什麼會這麼熱了。門之所以要密封，是要阻擋空氣

進入，一旦發生火災時，火才不會穿過壁櫃，電器設施就不會遭殃了。

這就是他們要甩開他而想出來的主意！如果人們發現他死在壁櫃裡頭，德克會說是他自己不小心進去的！

在驚惶失措之下，文生用拳頭猛力敲門，但他想到，越是激烈的掙扎，越會把所剩不多的空氣用完，因此他暫時先不動，試圖緩和呼吸……

等他恢復冷靜以後，他重新思考了一些問題，突然，他想起口袋裡一直放著一把折疊小刀，於是他便用手指摸摸門框，然後，在接近門鎖的地方把刀子插進去，切去一些木塊，一直到感覺碰到鎖頭為止！

快要休克而且汗流浹背的文生，把刀子壓住那小塊金屬，一點一點地把它推開，終於，門開了。他趕緊跑出壁櫃，大口大口地吸著空氣，像一條離了海洋的鯨魚一樣。

文生一想到在壁櫃裡痛苦的情景就渾身冒汗。

我問：「那時德克在哪兒？」

　　「他大概也出去了。我想，他是爲了表明自己
不在現場。我一直跑到爸爸的辦公室，希望他會在
外面留一些錢，可惜沒有。而保險箱也鎖著，我無
法取出項鍊。但我想起了爸爸在自己辦公桌的抽屜
裡，曾經留下了一把手槍。」

　　我很驚奇地看著他。

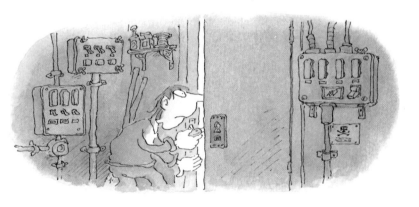

　　「你父親有手槍？」

　　「自從他住在紐約之後，就一直有槍。我想有
槍總會有點用的，所以拿了就走。我不想從大門出

去，怕德克會在大門監視，所以我就走到最上層。
那裡有一間小屋子，屋子有窗戶，從窗戶出去，可
以走到一條通往隔壁大樓屋頂的走道，走道底端，
有一個緊急備用的樓梯，我就是這樣來到街上的。
然後我一直走，走了很長的一段路，到了河邊，已
經很晚了，我餓得要死，於是便停了下來，等著
……直到你來！」

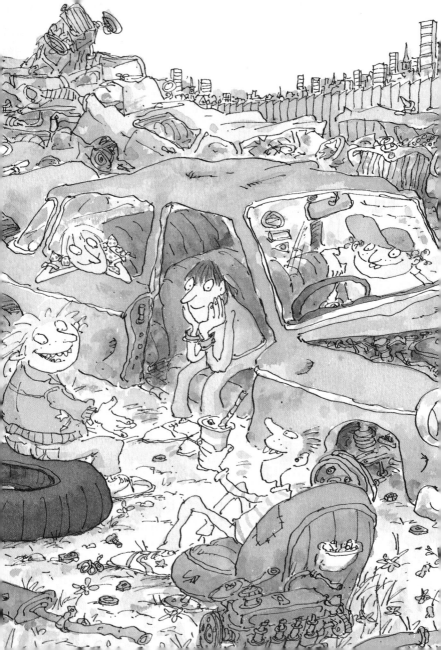

詭　　計

第二天早上，我在叔叔訂的報上看到一個大標題：

「警方在尋找一個法國億萬富翁的兒子。」

報導還附上了文生的照片，叔叔還沒有看到，他總是從報紙最後一頁的體育版看起，其他的他很少看。

嬸嬸說：「你的房間裡有一個男孩。」

我立刻把手放在報導和照片上，說：

「他是我的朋友，我們要出去了。」

　　我盡快地送文生出去，並把他帶到舊車場，我知道那裡可以讓他藏身一段時間。在途中，我們遇到了蒂巴。我對她說：

　　「快去找莉普斯和比利來，告訴他們到舊車場和我們會合，還要帶一些吃的東西來。」

　　我和文生藏在一輛舊的福特車裡，等朋友們到來。

　　我說：「文生，你知道嗎？我想了一下，這兩個人並不是真的想殺你，這要冒很大的風險。德克大概想到你會有辦法從壁櫃逃走的。所以我覺得他們只是想要讓你走。」

　　文生皺緊眉頭，考慮我說的話。

　　我憂鬱地注視著他。

　　「事情就是這樣，我不知道你能做些什麼，你告訴我，你口袋裡有沒有錢？」

　　文生搖搖頭，說：

　　「強尼，如果我把項鍊帶出來，就可以獲得數千英鎊，也許是數十萬英鎊。這就是媽媽當初的願望。」

說完，他默不作聲地呆了片刻，接著我看到他的眼睛裡閃著淚光。

「也許我應該回到那裡，把它取出來！」

「你說……去偷那條項鍊？」

「這不是偷，強尼，因為，它是屬於我的。你不懂嗎？」

我吃力地吞了一下口水，說：

「你告訴我它是放在一個保險箱裡？」

「每當『毒女人』想戴時，爸爸就會把它取出來。」

我目不轉睛地凝視著他，不太確信已經了解他的想法，他拉著我的手緊緊握住：

「強尼，我有個主意！如果你和你的朋友們願意幫我的忙，也許就能做得到，我賣掉了項鍊之後，大家可以分錢！」

這次，我確定我們有了共識，數十萬英鎊！可不是偷來的！我的眼睛已經發出和他的眼睛裡同樣的閃光。

蒂巴從籬笆的小洞裡鑽出來，和她形影不離的

莉普斯和比利跟在她的後面。

　　文生吃著花生、鹹餅乾和朋友帶來的東西，同時，他向我們說明了他的計劃。

　　討論持續了半天，莉普斯一句不漏地聽著，應該說這是因為她喜歡法國男孩，也喜歡美國男孩的關係吧！而蒂巴則既像法國人又像美國人那樣地講話，他和往常一樣，總是提一些難解的問題，我就會動動腦筋來回答。小比利則一言不發乖乖聽著。

　　當我們分手時，計劃已經確定，定名為「鑽石行動」。

　　那天下午，我穿上全新的牛仔褲和一件乾淨的T恤去公園路，文生跟我一起。

　　大樓前有一名警察站崗，警察站在那裡是為了不讓記者、神經失常的人和騙子靠近，因為每當有錢人遇到大麻煩時，這些人就來囉哩囉嗦。

　　「你好！」

　　我用英國最雅的道地牛津腔調講話，平常我常模仿這種腔調，讓朋友們笑得樂不可支。他用懷疑

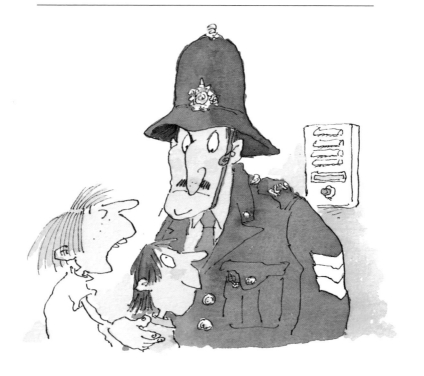

的眼神看我，覺得我似乎是在開他的玩笑。事實上
的確如此。

　　文生對他說：「是我，文生・康斯坦。」

　　警察嚇了一跳，他頭上的帽子也動了一下，按
了對講機。

　　「是誰呀？」一個聲音回答。

「這裡有個男孩，說他是那個失蹤的男孩……他的相貌與報上登的一樣。」

「德克，讓我進來吧！」文生說。

大門發出了電波的嗡嗡聲，慢慢地開了，我們進去一個有厚羊毛地毯，牆上舖著細木護壁板的地方。電梯把我們帶到三樓，有一個體格魁梧、金黃色長頭髮、方下額的人在等我們，那人有一副毫不畏懼的神情，想必一定是德克了。文生快速地進入自己的房間，對這個人視而不見。

一個禿頭、戴著眼鏡的胖老頭下了樓梯來看我們。

「親愛的文生！感謝上帝！」

他正是文生的爸爸，一個只會賺錢的機器——儒勒‧康斯坦本人！他伸開雙手，但文生並未投入他的懷抱。

「我能單獨跟你談談嗎？爸爸！」

「請告訴康斯坦夫人，文生在這裡。」儒勒對德克說。

接著德克便退出房門。儒勒把我們帶到他的辦

公室，開始用流利的法語和我們講話。

文生要求：「爸爸，請你講英語，否則亨利什麼也聽不懂。」

儒勒看著我，這是他第一次正眼瞧我。

「這是我的朋友。」文生說。

儒勒心不在焉地說：「很高興認識你。」然後他轉身面向兒子：「為什麼你就這樣走了？你去了哪裡？」

「我無法再忍受下去了。」

儒勒搖搖頭，似乎不相信自己的耳朵。

「難道你在這個富麗堂皇的地方，還得不到你要的一切？」

「噢！當然可以得到。但是我需要的，正是金錢買不到的東西，例如，能和我講話的父親，或者在我身旁一些愛我的人。」

聽到這些話後，儒勒圓圓的臉漲得通紅。

「你是指你的母親……」

「我說的是我真正的母親，我的母親已經去世了！」

他們目光相對，好像兩個戰士即將搏鬥一樣。就在這時候，一個令人討厭的金髮女人走到房間裡來。我沒有想像過「毒女人」的樣子，現在一看到她，眞是像極了電視裡的壞女人，不僅外形像，而且動作、神態更像。

「噢！文生，可憐的孩子！你回來了！眞是好極了！你沒事吧！究竟發生了什麼事？」

「他跑了。」儒勒神色十分疲倦地說。

「毒女人」的眼睛本來已經很大了，這會兒，又因爲生氣而顯得更大。她轉過身來朝著文生，用尖銳刺耳的聲音說：

「我希望你沒有在你爸爸面前說一堆謊話。」

文生不理她。

「你眞是個忘恩負義的孩子！」儒勒悲傷地說。

「我們能知道是什麼事讓你決定回來的嗎？」神色冷漠的「毒女人」用塗了火紅色的嘴唇問道。

「是妳！我太想妳了！」文生惡毒地回答她。

從她向文生投去的目光來看，我知道她決定以

牙還牙。我輕輕地咳嗽，她轉身看了我一眼，我覺得沒什麼不自然的，因為我根本不想理她。

「我向你們介紹亨利・紐赫文侯爵，蒙福爾公爵的長子。」文生逐字地說。

如果現在我有照相機，把「毒女人」的表情拍下來，一定很有趣。因為她聽到文生的一番話後，眉毛向上揚了幾公分，她的眼睛也比任何時候都大，儒勒自己似乎也嚇呆了。

「公爵的兒……兒子！」「毒女人」重複說。

她的口水幾乎要流下來了。

而我，只簡單地說：

「我希望不會給你們添麻煩，我只是要確信文生會安抵自己的家裡而已。」

「你怎麼會認識我兒子的？」儒勒問。

文生依照我們事先編好的故事說著。

「昨天晚上我離家出走之後，搭別人的便車離開倫敦到郊外去，想找一個地方過夜，於是我爬了牆……」

我接上話，繼續按預定的招術說下去，我用牛

津音說：

「……那時我正好牽著幾條狗在住宅周圍走了一圈，其中一條狗嗅出文生在矮樹叢裡，我就是這樣發現他的。他告訴我說是從家裡逃出來的，我覺得他很可憐，把此事對我父親說了，父親讓他在我們家過夜。」

「毒女人」全神貫注地聽我講話，然後說：「公爵太善艮了。」

最後我說：

「所以，今天早晨，我們說服了文生回到自己的家。」

「看來我們欠你父親很大的人情，我要立即動身去謝他。」儒勒說。

他向電話走去。

「他的電話號碼是多少？」

我馬上回答：

「他不在那裡，今天上午他和幾個朋友去打獵了。」

文生說：「為什麼不給他寫信，或者邀請公爵

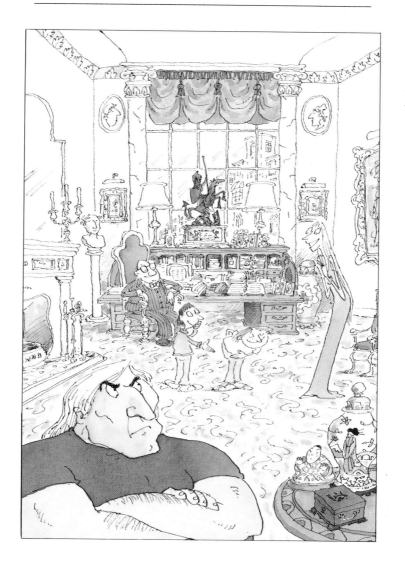

和亨利吃頓飯？這是當面表達感謝的最好辦法。」

儒勒有點猶豫，但「毒女人」卻很有興趣，一直催促他趕快行動：

「噢，儒勒，這是多妙的主意啊！」

儒勒看著她點點頭，順從地說：

「當然可以，親愛的，只要妳高興。」

文生對我使了個眼色，轉身面向「毒女人」，平心靜氣地說：

「為了歡迎公爵到家裡來，琳達，妳應該戴上鑽石項鍊表示隆重！」

根據我們掌握的情況，蒙福爾公爵為了環境保護做了許多事情。因此我故意寫信給他，要求他為班上幾個同學共同發起的環境保護計劃出錢，這個計劃當然是假的。過了幾天，答覆來了，箋頭上還有蒙福爾的紋章。公爵拒絕為那個計劃提供資助，但他非常有禮貌地在信上親筆簽了字。

儒勒‧康斯坦也寫信給蒙福爾公爵，邀請他和

他的兒子亨利一起吃飯。文生自己提出要求去寄信，他一把信拿給我，我們就把公爵的信剪下來，留下箋頭和公爵的簽名，把這些貼在一張白紙上，然後用打字機把回覆的信打好，接著我們把信複印下來，以消除粘貼的痕跡。文生也作了安排，讓父親在拆信時，故意站在父親身邊。

「公爵先生接受了我的邀請。」儒勒說道。

不過他仔細地檢查了信紙之後，說：

「我覺得這封信像是複製文件……」

文生也看了看這封信，笑著說：

「這又是公爵的秘書哈蒙做的！他老是做一些蠢事，把副本寄給你了！」

儒勒聳聳肩膀，秘書常常做蠢事，他也很清楚。

文生給我送來信息：「一切都按計劃進行！」

我告訴叔叔弗雷德，在家裡過夜的男孩是離家出走的百萬富翁之子，我已經把他送回去交給他父親了。

弗雷德叔叔驚訝得馬上向我提出重要的問題：

「你得到報酬了嗎？」

「還沒有，弗雷德叔叔。但是他父親邀請我們去吃飯。」

「我們，是指誰呀？」

「我不想一個人去，你是否能陪我去？」

「你這樣做真聰明呀，強尼！與這種人打交道，我這個做長輩的智慧對你是有用的。」

所謂「打交道」，顯然是指從他們那裡騙取最多的東西。我說我們需要一套像樣的衣服。

「不要發愁，什麼都可以租得到。」

弗雷德叔叔流露出喜悅的神色，說：

「我隨時準備支付一切開銷。」

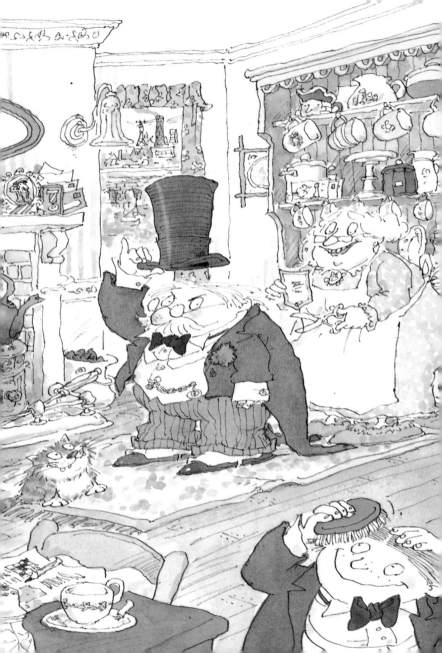

艱難的任務

當弗雷德叔叔進去我房間時，我正在整裝。他有些發愁地問我：

「你覺得我看起來怎麼樣？」

「很漂亮啊！」

我真的是這樣認為，本來我還擔心叔叔為了進城赴宴會打扮得很可笑，但我必須承認，在他一生中，第一次那麼瀟灑，而我自己也不錯啊！服裝能使你變個樣子，真難以想像。

叔叔一輛破舊不堪的老車在門口等我們，莉普

斯、比利和蒂巴也在那裡等著。

「這三個人在這裡做什麼？」叔叔問。

「我答應把他們送進城裡的。」

我和弗雷德叔叔坐在車子的前面，朋友們擠在後排的長沙發椅，和往常一樣高興得又笑又鬧。

我要求他們把錶對齊了。

「七點半差十秒……五、四、三、二、一……出發！你們懂了嗎？」

他們點點頭。

「九點正，也就是二十一點。可以嗎？」

「你在說些什麼？」叔叔問。

「這是我們的遊戲。」

我向他指出停車的地方，在和公園路平行的小路裡，我們全都下了車，之後，我對朋友們說：

「你們痛快地玩吧！」

然後我和弗雷德叔叔走向大樓的正門，按了對講機，德克回話。

「我是亨利。」

「請進來吧！先生。」德克彬彬有禮地說。

「你現在叫亨利？這是怎麼回事？」叔叔一進電梯就問。

「我曾告訴他們說我的名字叫亨利，別忘了要這樣稱呼我，我還對他們說你是我的父親。因此，如果我叫你父親，你不要感到吃驚。」

「父親？」

「是的。這比『爸爸』好得多，不是嗎？」

「你還對他們講了些什麼？」

「嗯……」

我沒來得及多說，電梯的門就開了，德克在樓梯平台上等我們。

「晚安，大人。」德克看著弗雷德叔叔說。

他讓我們進去儒勒·康斯坦的房間，隨後把門關上。

「請把你們的大衣交給我。」

他拿了大衣，把大衣掛在樓梯下的壁櫃裡，然後說：

「我去通知康斯坦夫人你們已經到了。」

接著，他進了客廳。

弗雷德叔叔問：「唉！你不至於對他們說我叫葛雷絲吧！這是女人的名字！……」

我叔叔的名字另一種叫法是葛雷絲，有點像女人的名字。

但是我們不得不暫時中止談話，因為「毒女人」突然從走道盡頭竄出來，用非常客套的話熱切地向我們問候：

「真高興見到您！感謝您光臨寒舍，大人！這對我來說是多麼大的榮幸啊！」

弗雷德叔叔睜大了眼睛望著她，我不知道他是對夫人的外表，還是她脖子上掛著的一大串鑽石感到驚訝。

我很緊張，使勁地模仿貴族最美的語音。

「很高興再次見到你，夫人。爸爸，我給你介紹康斯坦夫人。」

「……很高興見到妳！」叔叔說。

她向弗雷德叔叔發出強烈的微笑，接著轉身面向德克。

「去告訴康斯坦先生，蒙福爾公爵和他的兒子

紐赫文侯爵已經到了。」

我聽到弗雷德叔叔喉嚨裡發出模模糊糊的咕嚕聲。德克飛也似地向他主人的辦公室跑去。

「毒女人」又開口了：「我的丈夫是多麼高興能見到您，大人。請您跟我去客廳，好嗎？」

弗雷德叔叔似乎在發楞，他的嘴一下子張一下子閉，但沒有發出一點聲音。

我走到他身邊，輕輕地說：

「我想對你說……」

他沒有讓我說下去，用睜大的眼睛看著我，並在我耳邊輕輕說：

「我想走出去！」

我搖頭表示不行，用肘在他肋骨上撞了一下，向他指示下一步該如何做。他的兩條腿在發抖，但在我的協助下，他還是走到了客廳，這時儒勒也到了。

「公爵先生，晚安！」他抓住了弗雷德叔叔顫抖的手，使勁地握著。然後轉身對我說：

「很高興見到你，亨利。你們請坐。」

「到我身邊來，大人。」「毒女人」說。

我又撞了一下叔叔，於是他會意地坐到了她旁邊的沙發上。

「你們想喝什麼？」儒勒問。

「我……要……」叔叔結結巴巴地，一個字也說不出來。

我替他說：

「一杯蘇格蘭威士忌。我要一杯橘子汁。」

我知道叔叔能喝杯啤酒就滿足了，但是在這種情況下喝一杯更好的飲料也不壞，而且更符合他的身分。

「你有一個好孩子，我確信他以後會給您增添光彩的。」儒勒輕輕地拍拍我的肩膀。

「唉……噢！」叔叔說。

「我希望我兒子也能這樣。」儒勒繼續說著。這時，他的兒子進客廳了。

「晚安，大人。很榮幸再見到您。我要再次感謝您上次在府邸親切地接待我。」文生說。

「……在……什麼？」

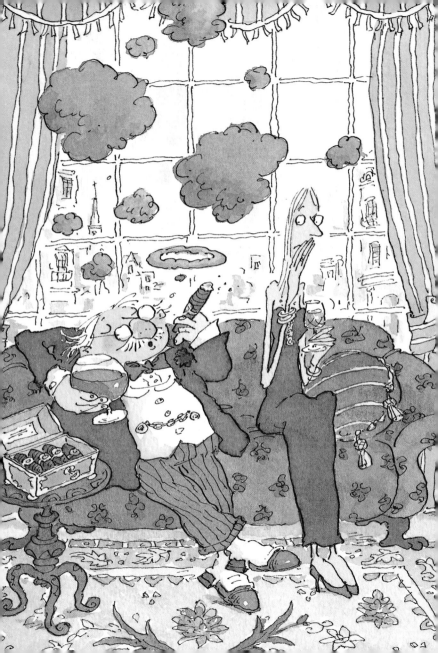

「我們很感謝你們兩位。」儒勒說。

德克向我叔叔遞上一杯蘇格蘭威士忌加冰塊，叔叔一看到酒，就好像有人投給他救生圈一樣，緊緊地抓住，大口大口地喝了下去。也許是飲料的作用吧！我覺得他的腦子開始運轉，弗雷德叔叔並非每天都能聽到百萬富翁向他表示感激，這裡有些東西讓他發生興趣了。

「我們接待了文生？對了！這是很自然的，是嗎？強尼……對不起，亨利？自然的，我是多麼高興。」

明眼人都看得出來，他說的是倫敦平民區梅費爾和豪華區巴特西之間的口音。但因為對方是外國人，無法辨別出倫敦不同地區的口音。

「毒女人」說：「當我親愛的孩子不見時，我真不知道要用什麼語言來形容我的震驚。」

文生偷偷地舉起一隻手，並遞給我一個眼色，這是預先約定的暗號，表示比利和蒂巴已經登上備用樓梯，到了他的房間，正等著時機一到採取行動。

一直到現在，一切都按照我們的計劃進行著，甚至叔叔也是如此。

在客廳的另一端，有一扇門通往餐廳，我們看到了一張桌子上面，擺滿了大量的水晶器皿和銀製餐具，這些擺設，足夠開一家專營結婚禮品的大商店了。

「毒女人」站了起來，叔叔也理解地跟著站了起來。她把帶了許多戒指的手指尖輕輕地放在他肩上，然後他帶著她走向餐廳，好像俄國歷代沙皇陪送皇后一樣。我應該承認，叔叔的天份讓我吃驚。他很自然地演著戲，遠遠超出我的期望。但是，這並不能代表他完全稱心如意。

當我們圍著桌子坐下時，他用他的眼神明白地告訴我，如果他安全無恙地離開這裡，我有可能會被丟到泰晤士河裡去。

德克和身穿滑稽圍裙的女傭，為我們送來一瓶瓶的酒和一盤盤的菜，這些都是廚師精心烹調出來的，但對我、或是對弗雷德叔叔來說，完全是浪費。他總是說他要確切地了解放在他盤子裡的食物

是什麼，那天他仔細地看著盤子，似乎深恐有人要把他毒死一般。儒勒在每吃一口時，都會好好品嚐，而文生在把盤子的東西全吃完後，還要再添菜，這孩子就像患了嗜吃症一樣。

「您一定有很漂亮的房子。」「毒女人」說。

「噢……啊……嗯……」叔叔一下子不知該說些什麼好。

「要是妳看到那幢房子，媽媽！一定會大吃一驚。」文生喊著。

他興高采烈地描繪著不久前和全班一起去參觀的城堡。

「入口的門很大，然後有一條圍繞湖泊並且穿過整個大花園的大通道。」

「大花園，是！」叔叔說。他也許想到埃德娜嬸嬸在窗沿上澆水的花盆。

「正門的大廳是巴洛克式風格。」文生說。

叔叔嘀咕說：「什麼？我們的大廳不好嗎？」

「噢！我真想看看這一切。」「毒女人」驚嘆地說。

「歡迎！您什麼時候來都可以。」叔叔答稱。

「毒女人」喜出望外，拍手說：

「儒勒，你聽到了嗎？公爵邀請我們去蒙福爾府邸！」

「我聽到了。」儒勒輕輕嘆口氣說。

晚宴的時間比我預計的還要長。當我們飯後回客廳時，已經八點四十五分了。離最後一個階段只有十五分鐘了！文生偷偷地溜了出去。女傭送上咖啡，德克端來烈酒，然後輕聲撤離了。

只有八分鐘了！我深深地吸了一口氣，勇敢地把酒喝光了。

「康斯坦夫人，妳有一串很美的項鍊。」

「你喜歡嗎？」「毒女人」以驚訝的神色問。

然後，她把頭轉了一下，讓寶石動一動，發出閃閃的亮光。

「項鍊是我第一個妻子的。」儒勒輕輕地說。

「毒女人」皺了皺眉頭看著他，說：

「但是，也可以說這是家裡的首飾。」

我看了看弗雷德叔叔，說：

「我們家也有一大堆首飾，對嗎，爸爸？」

「啊！是的。我妻子有一個別針是她曾祖母傳下來的！」叔叔回答說。

那個別針是我嬸嬸的驕傲，大概要值五英鎊。

儒勒一直想著文生的母親，似乎在對自己說：

「我很愛馬蒂爾德，她的去世對我是一個沉重的打擊，我想文生也一定很痛苦。也許比我還要痛苦。」

「毒女人」很生氣，換了主題。

「文生又上那兒去了，希望他不會又離家出走了！」

「我在這裡，琳達。」文生突然在她背後的門口出現。

他偷偷地向我點了點頭，我知道他已經通知藏在他屋裡的兩名特擊隊人員，讓他們進入了戰鬥崗位。文生則走近他的崗位——電話。只剩下三分鐘了！我覺得心在怦怦地跳，要勇敢地出擊了。

「父親是鑽石專家！」我說。

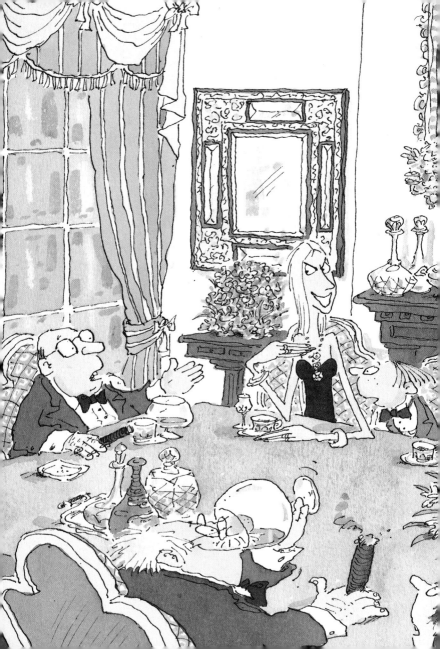

弗雷德叔叔又向我投來眼神，表示「小心點，我可不要在你們的計謀裡走下去了。」

但我裝作不知道。

「妳願意讓他看看嗎？」

「當然可以。」毒女人說。

她把手放到脖子上設法解開扣環。

「哦，該死！我解不開這玩藝兒！」

「讓我來弄吧！親愛的。」儒勒說。

剩下不到一分鐘……他們需很長時間去解開這串可惡的項鍊嗎？……三十秒鐘……

「好了！終於取下了！」儒勒喊著。

「謝謝！」「毒女人」說。

她把項鍊遞給弗雷德叔叔……但是這笨蛋不願意拿！只是遠遠地看著說：

「很美！」

我抓住了「毒女人」遞過來的項鍊，強行放入叔叔的大手裡說：

「父親，你好好看看。」

叔叔勉強彎著腰看著項鍊。

四……三……二……一……0！

一點聲音也沒有。

發生了什麼事？難道莉普斯沒有進入電話室？還是她的錶停了？或者她忘了該做的事？

接著，電話鈴響了，我差一點跳起來，但是文生已經把手放在電話機上，把聽筒緊貼住耳朵，讓我們聽不到電話室裡傳出的雜音。

「請問康斯坦先生在家裡嗎？」

語調很冷漠，比自然的更真實。

「是的，康斯坦先生在。請等一下。爸爸？是你的電話。溫特羅先生從紐約打電話來找你。」

「怎麼在這個時候打來？」「毒女人」覺得很奇怪。

「在紐約，還是下午呢！」儒勒告訴她。

然後他對文生說：

「我到辦公室去接電話。」

完全按照我們所想像的。

當儒勒取下他辦公室的電話時，文生把客廳裡的電話掛上。我們倆都知道將要發生什麼事情。莉

普斯用她最好的美國話告訴儒勒，將由溫特羅先生與他通話，請他不要掛上，而溫特羅先生慢慢、慢慢地……

離預定的行動時刻已經過了三十秒鐘。

一些奇怪的聲音從門前的平台傳過來。

「這是什麼聲音？」「毒女人」皺著眉頭問。

文生到走廊去叫德克：

「外面發生了什麼事？德克，去看一下！」

德克毫不猶豫地去執行了，小比利在電梯裡面邊喊邊用拳頭敲著：

「救命啊！我被卡在裡面了！快救我出來！」

德克按了開門的電鈕，沒有用！因為比利從裡面按了「關門」的電鈕，他繼續吼叫著。

文生很鎮靜地把寓所的大門關上，插上門閂，這樣便能把最具威力的敵人消滅掉。

在客廳裡，只剩下「毒女人」和我們。

離預定行動的時刻已過了四十五秒鐘。

蒂巴在廚房門下面放了一串爆竹，裡面的傭人必須跳起來，才能避開爆竹。

我們聽到了一連串的爆炸聲，像開槍的聲音一樣，接著是叫喊和呼救的聲音。

「噢，天啊！我要去看看廚房裡究竟發生什麼事！」「毒女人」喊著。

她立即衝出房間。

「這裡發生了一些怪事。」弗雷德叔叔注意到了。

沒有人回答他，我從他手裡奪走了項鍊，文生也衝到走廊去。

「你在做什麼？」

「快溜啊！」我喊著。

我抓住他的一隻胳膊，把他從沙發中拖起來。

「難道你要等警察來嗎？」

「警察」一詞通常使他緊張。

「從哪兒出去？」

「跟著我走！」我說。

計劃本來可以一帆風順地進行，但我卻沒有想到百萬富翁只要說到錢，就會變得十分小氣，這也正說明了他們為何會有那麼多的錢。由於儒勒知道

溫特羅先生是用他公司的錢，從大西洋彼岸和他通
話的，所以他決定不再浪費電話費，寧可把電話掛
上，而不願把時間花在等待上。而正當他離開辦公
室時，文生正好在樓梯口取我們的大衣。我從客廳
裡跑出來，後面跟著弗雷德叔叔，蒂巴也從廚房裡
出來，我們幾人同時出現在他的眼前。

「發生了什麼事？」儒勒問。

接著，他用手指著我。

「你這是幹什麼？」

項鍊從大衣的口袋裡露了出來。

「快跑！」文生喊著。

他衝向樓梯，我們都緊跟他。

儒勒不是傻子，他喊著：

「抓賊！德克，你在那兒？」

德克聽到了，大門傳來一聲重響，但他無法打
開大門。而儒勒更是習慣人家幫他開門，因此他浪
費了幾秒鐘，才把門打開。

此時，我們急忙下了樓。文生和蒂巴越過盥洗
室，從屋頂上溜走了，我叔叔還在猶豫。我喊著：

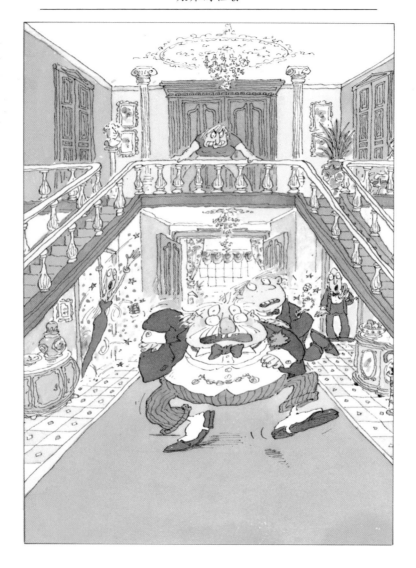

「從窗口跳下去！」

這下子他為難了，嚷道：「我不要！」

不過他還是跳了，應該說他只是缺乏我們年輕人的靈活。我聽到沉重的步伐在樓梯上逐漸靠近。我把叔叔推了一下，讓他在天橋上爬行，我則從他背後跳回去，回過身子關緊窗子。我看到裡面出現德克的臉孔，他正看著我。我趕緊推上前幾天文生在那裡裝好的門門。

我聽到有人猛烈地搖著窗子，而我則一邊跑著越過天橋，一邊拉著叔叔，但當我們抵達備用的緊急樓梯時，聲音停止了。我猜想德克一定失敗了，他試圖從另一條路來追趕我們。

比利從電梯裡出來後就溜出大樓了。莉普斯也從電話室裡跑過來。我們大家都聚集在叔叔那輛破車面前。弗雷德叔叔一步步地從緊急備用樓梯走下來時，大聲喘著氣，他花了幾秒鐘才趕上我們，他看起來似乎快要休克了。我喊著：

「快離開這裡！」

不等人家要求，叔叔就把車子發動，載著我們

走了。我忍不住發出勝利的歡呼：

「我們勝利了！」

「還沒有。」文生一邊說著，一邊望著後面的玻璃窗。

一輛大賓士車在路口轉角出現，德克握著方向盤，儒勒坐在他旁邊。

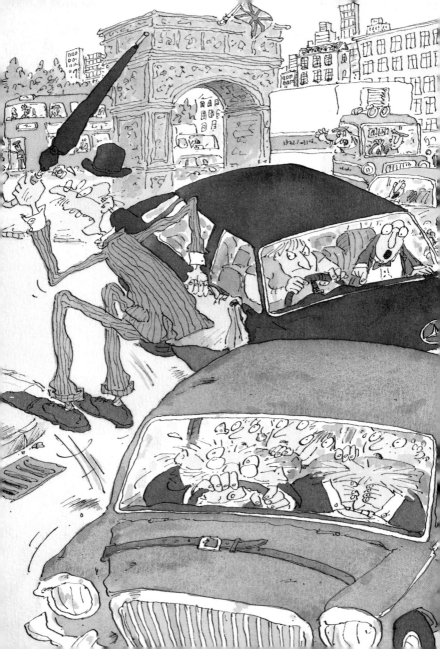

4

任務完成

　　你們也許認為，弗雷德叔叔的老爺車和德國國寶汽車在相互追趕時，那輛爛車鐵定會死得很慘。但畢竟德克比較習慣在紐約開車，因為那裡的馬路都是十字交叉。在倫敦，大街小巷就像蜘蛛網一樣，而弗雷德叔叔對這裡的街道情況，比了解自己口袋裡的東西還要清楚。他像一個計程車司機般地全速前進，從這個街口飆到另一個街口，然後在第三個街口拐來拐去。這裡的交通經常很擁擠，汽車在我們周圍擠來擠去，加上大量的汽車喇叭聲和刺

耳的刹車聲，簡直是一片混亂。

我感到很吃驚，德克竟然還能緊跟著我們，甚至越來越靠近我們。

蒂巴說：「他們現在可能會叫警察，這豈不是更糟了。」

文生說：「除非爸爸要讓我和你們一起被捕，但我想不至於此。」

我也希望這樣，但卻不自覺地咬著手指。

我們闖紅燈越過了牛津街。紅燈處響起一陣刹車和喇叭的刺耳聲。我看到賓士車在兩排汽車中竄行，衝著我們過來，當我們在卡本迪奇廣場十字交叉口急轉彎時，老爺車前後顛簸，車子蹦蹦跳跳的，好像計速錶上的指針。

「我要回家！」比利驚惶失措地說。

「你要載我們上哪兒去？」莉普斯問。

事實上，到了這個地步，弗雷德叔叔也不知道該往什麼方向走了。汽車轉進小路，脫離車流，我們只得跟著走。突然間，車子轉入地下，我們終於知道車子是朝地下停車場前進！

　　老爺車全速沿著入口的柵欄疾駛，如一隻宇宙飛船飛回基地。我們前面有一輛汽車，司機在自動售票機那裡取票，然後柵欄像彈簧一樣跳了起來。弗雷德叔叔加快速度，小車便緊跟著那輛車走。

　　在我們身後，有柵欄降下和輪胎磨擦的聲音。

　　叔叔急得按喇叭，車子發出一種微弱的哀鳴聲。前面的車子靠了邊，讓我們過去了。

　　「我們從這裡出去吧！」蒂巴喊著。

　　好主意！但怎麼走呢？單行道深入廣場下面，在兩排停放的車輛中間，形成一個沒有盡頭的大圓圈。是否只有一個出口處？或者還有另外一個？

　　「往那兒！」莉普斯伸手指著左方說。

　　叔叔轉著方向盤，車子駛出環形道。我們回到了第二個柵欄。眼前有一塊牌子標示著「第二層」，小車又進入了和上一次一樣的環形隧道。

　　我也喊著：「不要往那兒走！否則我們會越陷越深的！」

　　我的話剛說完，車子裡的人就聽到在我們後面有賓士車的馬達聲音。

「噢，上帝！」叔叔說。

加速器壞了，我們繼續往下走。突然車子前面出現了三條路。指示牌分別標著：

「直走！向左！向右！」

叔叔盲目地轉動方向盤，我們又下了一層，到了第三層。

文生說：「如果我們繼續這樣走下去，恐怕會從雪梨冒出來。」

「雪梨是什麼？」比利問。

「澳洲的城市！」叔叔喊著，他看到一輛汽車堵住我們前進的路，心裡很慌。

那是一輛雪鐵龍的大型車，正在努力開出停車場，對我們轟轟烈烈的到來感到十分驚訝，於是司機把車剎住，車子停了下來。小車子像一顆炮彈那樣，在有限的空間裡鑽了過去。

我們都摒住了氣息。由於叔叔的腳已經離開加速器，我們又聽到從不遠的地方傳出越來越響的引擎聲，以及輪胎在馬路上發出的吼聲，接著是鋼板斷裂的怪聲，最後是一片寂靜。顯然德克沒有我們

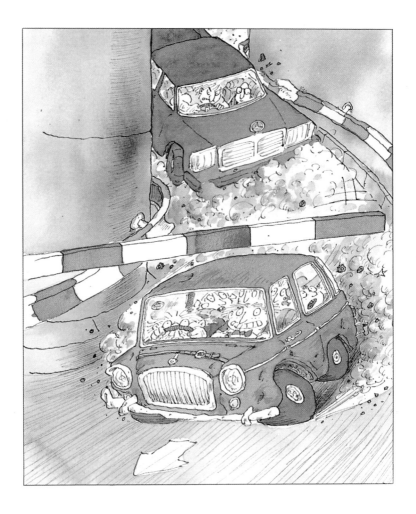

那麼幸運！

　　到了我們家門口，大家都從破車裡出來。不過由於叔叔的腿軟了，行走十分困難，所以，我們要抬他下車。

　　我聽到他在嘀咕著說：

　　「你究竟要幹什麼，強尼？尤其是對我這樣一個正直的人！為什麼要把我捲入這場鑽石竊盜案裡呢？」

　　一片短暫的寧靜之後，他說：「你認為那東西值多少錢？」

　　文生和我把他又推又拉地帶回家裡，而朋友們都匆匆忙忙回家了，他們雖然筋疲力盡，心裡卻充滿了勝利的喜悅。

　　嬸嬸等著我們，對我們剛才所做的一切，她一概不知，但卻很擔憂。她冷漠地看了弗雷德叔叔一眼，說：

　　「把他放到床上去！」

我們抬他到二樓，他在床上滾了下來，說：

「鑽石到底值多少錢？」

我和文生又下樓到起居室去，房間面向大街，我寧可不開燈。把項鍊從口袋裡掏出來，我們既緊張又感歎地欣賞了一翻。從窗口照進來的路燈微光下，它柔和地發著光芒。我把首飾遞給文生說：

「萬一警察來了呢？」

「警察？」文生突然警覺地問。

我點點頭。

「據我所知，我們沒有換掉那輛破車的牌照號碼，德克和你父親一定記下了車號。現在，他們會知道我們在哪裡。」

我聳聳肩膀。

「在這種情況下，他可能派德克和一、兩名大漢來把兒子和項鍊弄回去。你不相信嗎？」

可憐的文生！他看起來身體真的不舒服。

我對他說：

「現在去睡吧！有什麼事以後再說。」

第二天早晨我們都很晚起床。當我們下樓吃嬸

嬸做的雞蛋和培根的早餐時，已經快中午了。

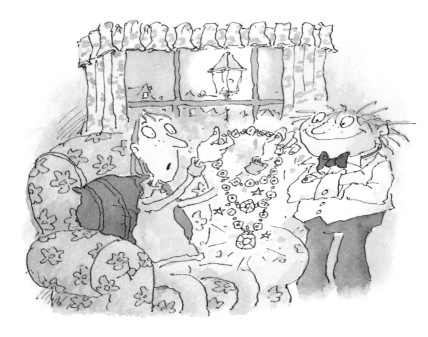

　　接著，我想回到自己的屋裡再睡一會兒，但是窗外的一些事引起了我的注意。我看到一輛大型賓士車，而車主的身份一下子就猜得出是誰，因為它的保險桿已經被猛力撞過。

賓士車正停在老爺車的前面，司機下了車。不是德克，而是儒勒‧康斯坦。車子裡沒有其他人。

他敲了敲門，幫他開門的人是我。

「亨利，你早。我能進去嗎？」

他的聲音很謙虛，使我很驚訝。

儒勒、文生和我三個人又在起居室見面了。

文生說：「我不會還項鍊的，這是我的。」

儒勒點點頭：「是的，文生，它是你的。任何人再也甭想從你那裡取走它。我向你保證。」

文生凝視著他：「但是『毒女人』……我是指琳達……說項鍊是她的……」

「琳達走了」，儒勒用緊張但寧靜的嗓子說：「她回美國去了，德克和她在一起。」

我和文生互相遞了眼色，儒勒接著說：

「我會付給她一大筆錢，但至少我可不想再見到她。你也是一樣，文生。」

「但是……爸爸……？」

儒勒舉起一隻手要他別出聲。他用法語對文生說話,但出於禮貌,對我則繼續使用英語。

「琳達昨夜因為項鍊失竊而驚惶失措。我終於明白,對她來說,項鍊比你還重要。警方協助我找到你們逃跑時用的小車。但是這次我不要他們干預,我想你自己會回來的⋯⋯今天早上我去上班時,仍這麼認為。但是我太過操心。於是,我回家去⋯⋯」

儒勒作了一個深呼吸,接著說:

「我看到琳達和德克他們倆在一起,他正在安慰她。你們都大了,我想你們一定都懂得這是什麼意思。」

我們點點頭。

「我現在能接受過去一直不願承認的事實。」

儒勒閉上了眼睛,似乎要掩飾自己的痛苦。

在大家靜默了片刻之後,文生說:

「這對你來說一定很痛苦,爸爸。你狂熱地迷戀著這個琳達。不是嗎?」

「是狂熱沒錯。她年輕、漂亮,假裝愛我,我

也相信。但我可以告訴你，文生，在我一生中，唯一愛過的女人，只有你的母親。」

文生很吃驚。

「如果你愛她，為什麼你很少在家？」

「我要為她賺很多錢，所以很忙。時間一久，你們愈來愈親，似乎再也不需要我……所以，我便全心投入工作。」

「你應該早點告訴我這一切，爸爸。你什麼也不對我說。」

「你也一樣！孩子，你幾乎什麼也不跟我講。我一直在等待，但你的房門總是關著。」

「我是在等待你下決心啊！爸爸。」

儒勒深深嘆了一口氣，輕輕地說：

「現在一切都已經改變了。」

文生以同樣的語氣說：

「爸爸，你還喜歡我的話，我願和你回家。」

儒勒點點頭，然後轉過身來面朝著我說：

「至於你，年輕人，我對你的作法並不認同。你不該鼓吹我兒子幹這種醜惡的勾當。但是……」

他從口袋裡掏出一張名片，說：

「你很聰明、大膽，應該走自己的路。當你到了可以自主的年齡時，如果想要找份工作，可以和我聯繫！」

當他開門時，發現弗雷德叔叔站在門口，他的耳朵貼在鑰匙孔上。儒勒看也不看他一眼就走了。

「謝謝你的幫忙，強尼。」文生緊握我的手。

我只是答稱：

「沒什麼，文生。你需要和父親談一談。」

他們坐上賓士車，漸漸遠離。在我後面，弗雷德叔叔氣得透不過氣來。

「你還讓他走！項鍊也帶走了！」

我聳聳肩。我根本不在乎項鍊。但叔叔的眼淚幾乎要掉下來了，他說：

「我忍受一切，吃苦受累！什麼也沒得到！」

文生坐在車子的前座，轉身向我說再見。

我對叔叔說：

「我不認為什麼也沒有，弗雷德叔叔。如果你要問我得到什麼，我會說鑽石行動十分成功！」

　　我吹著口哨，輕鬆地回到屋子裡。在我的左手裡，握著一塊冰涼、閃耀的小石頭。它是文生臨走前塞進我口袋裡的一顆鑽石。

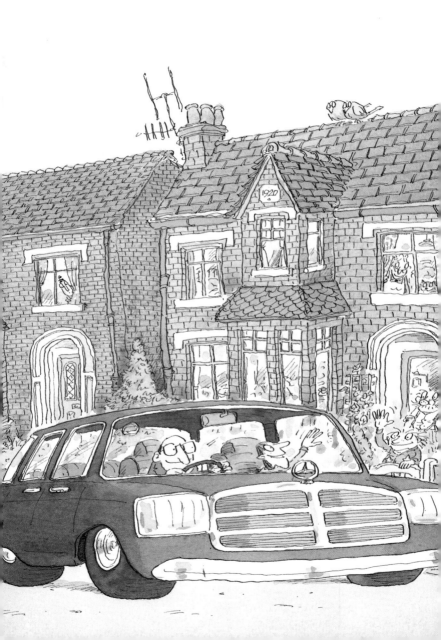

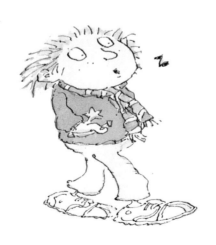

C01 ∞ 🐎

深夜的恐嚇

謀殺巨星的兇手

著名的歌星塔馬拉在登台演唱之前，收到了一封恐嚇信；弗雷德到離那兒不遠的地方去看晚場電影：一部恐怖片……，他和塔馬拉意外地碰面。

一個神祕的影子正跟蹤他們。弗雷德這個孤僻的少年雖然度過一個恐怖的夜晚，卻獲得了真摯的友誼。

C02 🐎

老爺車智鬥歹徒

無線電擒賊記

老爺車是個長途卡車司機，他最鍾愛女兒貝兒和舊卡車老薩姆。為了支付貝兒的學費和維持生計，老爺車承諾運輸一批祕密的貨物。

貨物非常神祕，報酬也很豐厚，看起來其中一定大有名堂。

壞人們聞訊追蹤而至，老爺車陷入了危急之中……

C03 📖 ∞

心心相印

同心建家園

阿嘉特的父親對職業產生厭倦，決定去巴西生活，在那裡從事養雞業。阿嘉特很傷感，因為她將要離開她的外婆、表姊……。

世上的事情變化無常，當抵達里約熱內盧當天夜裡，阿嘉特就碰見曼努埃爾。他們真摯的友誼從這時開始。當然，還有許許多多意想不到的事件。

C04 🌑 🏠

從太空來的孩子

異時空旅行

蘇珊是科幻小說裡的主角，小說裡的她從事研究機器人的工作。但是，在2010年的一個早晨，小說作家卻會見了這位活生生的書中人物！她正和一個廚師機器人，及一株名叫羅比的植物生活在一起。

究竟發生了什麼事？書中的人物能夠掌握自己的命運嗎？

C05 🐛

爵士樂之王

黑白友誼

本世紀初，在新奧爾良，黑孩子萊昂和白孩子諾埃爾是親密的好朋友，他們都迷上那個擺在樂器行櫥窗裡的小號。要是他們得到這個寶貝，便能一起開始爵士樂手的生涯，並且攀登藝術的頂峰！

這兩個孩子的夢想是否會實現？他們之間的友誼經得起即將面臨的考驗嗎？

C06 🐛 🏠

祕密

家中的陌生人

幸虧伊莎有一本日記，可以讓她傾訴十五歲少女的祕密，否則她真會悶死！

一天夜裡，伊莎聽見有聲音從一樓傳來，是誰呢？還有那個叫吉爾的，伊莎看見他在兩棵松樹之間的鋼絲上走著……。

一輛摩托車、一段友誼、一間小木屋、一把抽屜的鑰匙，隱藏著多少祕密呢？

C07 🐎

人質

倒楣的格雷克

格雷克不甘願地陪母親去為討厭的史帝文表弟買生日禮物。倒楣的是,母親的金融卡卡在自動提款機裡,他們只好走進銀行,卻經歷了一場可怕的搶案。冰冷的槍口對準格雷克的太陽穴,這可不是電視連續劇裡的鏡頭。可憐的格雷克!身不由己地成了故事裡的主角⋯⋯

C08 📖 🐎

破案的香水

父子情深

小皮的爸爸是計程車司機,在小皮眼中,爸爸是一個非常出色的人。小皮沒有媽媽,他經常坐在計程車裡陪著爸爸做生意。

有一天,一個女乘客下車之後,小皮和爸爸在後車座上發現了一個小孩!他是棄嬰?還是被綁架的小孩?一場懸疑的追逐戰就這樣展開。

C09 🏃

我不是吸血鬼

是不是吸血鬼?

1897 年,德古拉伯爵決心撰寫自己的回憶錄以洗刷冤屈。因為有人寫一本書,指控德古拉家族是十五世紀以來代代相傳的吸血鬼。

但是伯爵對大蒜過敏、他的愛人因脖子上被他咬了一下而受傷致死、一個雇員因為他而發了瘋,德古拉伯爵到底是不是吸血鬼?

C10 🐎

摩天大廈上的男孩

五十萬美金

少年博伊嚮往孤獨和自由，他十四歲便遠離家鄉墨西哥，來到美國加州，在高樓上洗玻璃窗。他很開心，尤其是在夜裡，他「順手牽羊」的借用豪華轎車，在沙漠中高速行駛。可是這天晚上，博伊在龐帝克跑車裡發現一個裝了大筆鈔票的手提箱，這究竟是他生活中的機遇，還是……？

C11 ✃ ⛑

綁架地球人

跨世紀的相遇

麗拉生活在 2420 年一座位於火星與木星之間的小行星上，她很寂寞，因為她的父母不停地巡遊在星際之間，總是把她留給一個名叫卡雷爾的機器人。她想要一個真正的朋友，如果她要卡雷爾坐上太空飛船，為她尋找一個朋友，結果會如何呢？

C12 📖

詐騙者

世紀大蠢事

約瑟忍受不了只關心利潤的銀行家父親，還有老待在家中，沒什麼嗜好的母親。

約瑟喜愛電腦、音樂、朋友。尤其是他熱心於慈善餐廳的活動。一邊有大筆金錢，一邊缺錢，他只要按下一個電腦鍵就可以把一切安排好，約瑟知道他這麼做，會把事情弄成什麼樣子嗎？

親愛的家長和小朋友：

　　非常感謝您對「口袋文學」的支持，現在，您只要填妥下列問卷寄回，就可以得到一份精美的60本「口袋文學」故事簡介！

文庫出版事業股份有限公司　謹誌

家　　　長	姓名：	性別：	生日：　年　月　日
兒　　　童	姓名：	性別：	生日：　年　月　日
	姓名：	性別	生日：　年　月　日
地　　　址			
電　　　話	宅：	公：	

你知道 🐎 代表這是那一類別的書嗎？

□動物　　□生活　　□愛情　　□科幻　　□趣味　　□童話

□友誼　　□神祕恐怖　　□冒險

請推薦二位親朋好友，他們也可以得到一份精美的故事簡介：

姓名：＿＿＿＿＿＿＿＿性別：＿＿＿電話：＿＿＿＿＿

地址：＿＿＿＿＿＿＿＿＿＿＿＿＿＿＿＿＿＿＿＿＿＿

姓名：＿＿＿＿＿＿＿＿性別：＿＿＿電話：＿＿＿＿＿

地址：＿＿＿＿＿＿＿＿＿＿＿＿＿＿＿＿＿＿＿＿＿＿

建　議	

爲孩子縫製一個口袋
裝滿文學的喜悅
也裝滿一袋子的「夢想」

發　行　人：許鐘榮
策　　劃：陸以愷
美術顧問：陳來奇
法律顧問：李永然
總　編　輯：許麗雯
審　　訂：林眞美
美術編輯：周木助・涂世坤

編　　輯：高靜玉・楊錦治・陳湘玲　楊文玄・樸慧芳・唐祖貽
行銷企劃：吳世昌・魯仲連・黃中憲　李惠貞・吳京霖
行銷執行：王貞福・楊恭勤・廖欽源
出版發行：文庫出版事業股份有限公司
編輯地址：台北縣新店市民權路130巷14號4樓

印　　製：偉勵彩色印刷股份有限公司
行政院新聞局出版事業登記證局版臺業字第4870號
一九九五年十月十五日初版
服務電話：(02)2183246
郵撥帳號：16027923

定　價：一五〇元

廣　告　回　函
台灣北區郵政管理局登記號
北 台 字 第 6743 號
郵資已付免貼郵票

2 3 1 2 0
新店市民權路130巷14號4F

文庫出版事業股份有限公司　收